柳公权法帖品珍

柳公权金刚经

上海书画出版社

金剛般若波羅蜜經

如是我聞　一時佛在舍衛國祇樹給孤獨園　與大比丘眾千二百五十人俱　爾時世尊食時　著衣持鉢　入舍衛大城乞食　於其城中次第乞已　還至本處　飯食訖　收衣鉢　洗足已　敷座而坐　時長老須菩提

座大眾中即從座起偏袒右
肩右膝著地合掌恭敬而白
佛言希有世尊如來善護念
諸菩薩善付囑諸菩薩世尊
善男子善女人發阿耨多羅
三藐三菩提心應云何住云
何降伏其心佛言善哉善哉
須菩提如汝所說如

念諸菩薩善付囑諸菩薩汝

今諦聽當為汝說善男子善

女人發阿耨多羅三藐三菩

提心應是住如是降伏其

心唯然世尊願樂欲聞

佛告須菩提諸菩薩摩訶薩

應如是降伏其心所有一切

眾生之類若卵生若胎生若

濕生若化生若有色若無色
若有想若無想若非有想非
無想我皆令入無餘涅槃而
滅度之如是滅度無量無數
無邊眾生實無眾生得滅度
者何以故須菩提若菩薩有
我相人相眾生相壽者相即
非菩薩復次須菩提菩薩

於法應無所住行於布施所
謂不住色布施不住聲香味
觸法布施須菩提菩薩應如
是布施不住於相何以故若
菩薩不住相布施其福德不
可思量須菩提於意云何東
方虛空可思量不也世尊
須菩提南西北方四維上下

虛空可思量不不也世尊須

菩提菩薩無住相布施福德

亦復如是不可思量須菩提

菩薩但應如所教住須菩提

於意云何可以目見如來

不不也世尊不可以相得

見如來何以故如來所說身

相即非身相佛告須菩提凡

所有相皆是虛妄若見諸相
非相則見如來須菩提白
佛言世尊頗有衆生得聞如
是言說章句生實信不佛告
須菩提莫作是說如來滅後
後五百歲有持戒修福者於
此章句能生信心以此為實
當知是人不於一佛二佛三

四五佛而種善根已於無量

千萬佛所一種諸善根聞是章

句乃至一念生淨信者湏菩

提如来悉知悉見是諸眾生

得如是無量福德何以故

諸眾生無復我相人相眾生

相壽者相無法相亦無非法

相何以故是諸眾生若取

相，則為著我人眾生壽者。若取法相，即著我人眾生壽者。何以故？若取非法相，即著我人眾生壽者。是故不應取法，不應取非法。以是義故，如來常說：汝等比丘，知我說法，如筏喻者，法尚應捨，何況非法。須菩提，於意云何？如來得阿

耨多羅三藐三菩提耶如來
有所說法耶須菩提言如我
解佛所說義無有定法名阿
耨多羅三藐三菩提亦無有
定法如來可說何以故如來
所說法皆不可取不可說非
法非非法所以者何一切賢
聖皆以無為法而有差別

須菩提扵意云何若人滿三
千大千世界七寶以用布施
是人所得福德寧為多不須
菩提言甚多世尊何以故是
福德即非福德性是故如来
說福德多若復有人扵此經
中受持乃至四句偈等為他
人說其福勝彼何以故須菩

提。一切諸佛。及諸佛阿耨多
羅三藐三菩提法。皆從此經
出。須菩提。所謂佛法者。即非
佛法。須菩提。於意云何。須陀
洹能作是念。我得須陀洹果
不。須菩提言。不也。世尊。何以
故。須陀洹名為入流。而無所
入。不入色聲香味觸法。是名

湏陁洹湏菩提於意云何斯
陁含能作是念我得斯陁含
果不湏菩提言不也世尊何
以故斯陁含名一往來而實
無往來是名斯陁含能作是念
以故斯陁含名斯陁含能作是念
於意云何阿那含果不湏菩提
我得阿那含果不湏菩提
不也世尊何以故阿那含名

為不来而實無来是故名阿
那含須菩提於意云何阿羅
漢能作是念我得阿羅漢道
不須菩提言不也世尊何以
故實無有法名阿羅漢世尊
若阿羅漢作是念我得阿羅
漢道即為著我人眾生壽者
世尊佛說我得無諍三昧人

中寂為第一是第一離欲阿

羅漢我不作是念我是離欲

阿羅漢世尊我若作是念我

得阿羅漢世尊則不說須

菩提是樂阿蘭那行者以

菩提實無所行而名須

是樂阿蘭那行佛告須

於意云何如來昔在然燈佛

所於法有所得不世尊如來
在然燈佛所於法實無所得
須菩提於意云何菩薩莊嚴
佛土不不也世尊何以故莊
嚴佛土者則非莊嚴是名莊
嚴是故須菩提諸菩薩摩訶
薩應如是生清淨心不應住
色生心不應住聲香味觸法

生心應無所住而生其心須
菩提辟如有人身如須彌山
王於意云何是身為大不須
菩提言甚大世尊何以故佛
說非身是名大身須菩提
如恒河中所有沙數如是沙
等恒河於意云何是諸恒河
沙寧為多不須菩提言甚多

世尊佀諸恒河尚多無數何
況其沙須菩提我今實言告
汝若有善男子善女人以七
寶滿尔所恒河沙數三千大
千世界以用布施得福多不
須菩提言甚多世尊佛告須
菩提若善男子善女人於此
經中乃至受持四句偈等為

他人說而此福德勝前福德

復次須菩提隨說是經乃至

四句偈等當知此處一切世

聞天人阿脩羅皆應供養如

佛塔廟何況有人盡能受持

讀誦須菩提當知是人成就

最上第一希有之法若是經

典所在之處則為有佛若尊

重弟子子尔時須菩提白佛
言世尊當何名此經我等云
何奉持佛告須菩提是經名
為金剛般若波羅蜜以是名
字汝當奉持所以者何須菩
提佛説般若波羅蜜則非般
若波羅蜜須菩提於意云何
如来有所説法不須菩提

佛言世尊如来無所說須菩
提於意云何三千大千世界
所有微塵是為多不須菩提
言甚多世尊須菩提諸微塵
如来說非微塵是名微塵如
来說世界非世界是名世界
須菩提於意云何可以三十
二相見如来不不也世尊何

以故如来說三十二相即是
非相是名三十二相須菩提
若有善男子善女人以恒河
沙等身命布施若復有人於
此經中乃至受持四句偈等
為他人說其福甚多爾時
須菩提聞說是經深解義趣
涕淚悲泣而白佛言希有世

22

尊佛說如是甚深經典我從昔來所得慧眼未曾得聞如是之經世尊若復有人得聞是經信心清淨則生實相當知是人成就第一希有功德世尊是實相者則是非相是故如來說名實相世尊我今得聞如是經典信解受持不

之為難。若當來世，後五百歲，其有衆生，得聞是經，信解受持，是人則為第一希有。何以故？此人無我相、人相、衆生相、壽者相。所以者何？我相即是非相，人相、衆生相、壽者相，即是非相。何以故？離一切諸相，則名諸佛。佛告須菩提：如

是如是若復有人得聞是經
不驚不怖不畏當知是人甚
為希有何以故須菩提如來
說第一波羅蜜非第一波羅
蜜是名第一波羅蜜須菩
提忍辱波羅蜜如來說非忍
辱波羅蜜何以故須菩提如
我昔為歌利王割截身體我

於尔時無我相無人相無眾
生相無壽者相何以故我於
往昔節節支解時若有我相
人相眾生相壽者相應生瞋
恨須菩提又念過去於五百
世作忍辱仙人於尔所世無
我相無人相無眾生相無壽
者相是故須菩提菩薩應離

一切相發阿耨多羅三藐三菩提心不應住色生心不應住聲香味觸法生心應生無所住心若心有住則為非住是故佛說菩薩心不應住色布施須菩提菩薩為利益一切眾生應如是布施如來說一切諸相即是非相又說一

27

切衆生則非衆生須菩提如

来是真語者實語者

不誑語者不異語者須菩提

如来所得法此法無實無虚

須菩提若菩薩心住於法

行布施如人入闇則無所見

若菩薩心不住法而行布施

如人有目日光明照見種種

色須菩提當来之世若有善
男子善女人能於此經受持
讀誦則為如来以佛智慧悉
知是人悉見是人皆得成就
無量無邊功德須菩提若
有善男子善女人初日分以
恒河沙等身布施中日分復以
恒河沙等身布施後日分

亦以恒河沙等身布施如是
無量百千萬億劫以身布施
若復有人聞此經典信心不
逆其福勝彼何況書寫受持
讀誦為人解說湏菩提以要
言之是經有不可思議不可
稱量無邊功德如來為發大
乘者說為發冣上乘者說若

有人能受持讀誦廣為人皆說

如来悉知是人悉見是人無邊

成就不可思量不可稱無有邊

不可思議功德如是人等則

為荷擔如来阿耨多羅三藐

三菩提何以故須菩提若樂

小法者著我見人見衆生見

壽者見則於此經不能聽受

讀誦為人解說湏菩提在在

處處若有此經一切世閒天

人阿脩羅所應供養當知此

處則為是塔皆應恭敬作礼

圍繞以諸華香而散其處

復次湏菩提善男子善女人

受持讀誦此經若為人輕賤

是人先世罪業應隨惡道以

今世人輕賤故先世罪業則

為消滅當得阿耨多羅三藐

三菩提須菩提我念過去無

量阿僧祇劫於然燈佛前得

值八百四千萬億那由他諸

佛悉皆供養承事無空過者

若復有人於後末世能受持

讀誦此經所得功德於我所

供養諸佛功德百分不及一
千萬億分乃至筭數譬喻所
不能及須菩提若善男子善
女人於後末世有受持讀誦
此經所得切德我若具說者
或有人聞心則狂亂狐疑不
信湏菩提當知是經義不可
思議果報亦不可思議今

時須菩提白佛言世尊善男
子善女人發阿耨多羅三藐
三菩提心云何應住云何降
伏其心佛告須菩提善男子
善女人發阿耨多羅三藐三
菩提者當生如是心我應滅
度一切眾生滅度一切眾生
已而無有一眾生實滅度者

何以故若菩薩有我相人相
眾生相壽者相則非菩薩所
以者何須菩提實無有法發
阿耨多羅三藐三菩提者須
菩提於意云何如来於然燈
佛所有法得阿耨多羅三藐
三菩提不不也世尊如我
佛所說義佛於然燈佛所無

有法得阿耨多羅三藐三菩
提佛言如是如是須菩提實
無有法如來得阿耨多羅三
藐三菩提須菩提若有法如
來得阿耨多羅三藐三菩提
然燈佛則不與我授記汝於
來世當得作佛號釋迦牟尼
以實無有法得阿耨多羅三

藐三菩提是故然燈佛與我

授記作是言汝於來世當得

作佛號釋迦牟尼何以故如

来者即諸法如義若有人言

如来得阿耨多羅三藐三菩

提須菩提實無有法佛得阿

耨多羅三藐三菩提須菩提

如来所得阿耨多羅三藐三

菩提於是中無實無虛故

如来説一切法皆是佛法一須

菩提所言一切法者即非菩提

切法是故名一切法須菩提言世

譯如人身長大須菩提言

尊身如来説人身大則為非

大身如是名大身須菩提則

亦如是若作是言我當滅度

無量眾生則不名菩薩何以
故須菩提無有法名為菩薩
是故佛說一切法無我無人
無眾生無壽者須菩提若菩
薩作是言我當莊嚴佛土是
不名菩薩何以故如來說莊
嚴佛土者即非莊嚴是名莊
嚴須菩提若菩薩通達無我

法者如来説名真是菩薩

須菩提於意云何如来有肉

眼不如是世尊如来有肉眼

須菩提於意云何如来有

眼不如是世尊如来有天

須菩提於意云何如来有

眼不如是世尊如来有慧

須菩提於意云何如来有慧

眼不如是世尊如来有法

眼不如是世尊如来有法眼須菩提於意云何如来有佛眼不如是世尊如来有佛眼須菩提於意云何如恒河中所有沙佛說是沙不如是世尊如来說是沙須菩提於意云何如一恒河中所有沙有如是沙等恒河是諸恒河所有沙

數佛世界如是寧為多不甚
多世尊佛告須菩提尔所國
土中所有眾生若干種心如
来悉知何以故如来説諸心
皆為非心是名為心所以者
何須菩提過去心不可得現
在心不可得未来心不可得
湏菩提於意云何若有人滿

三千大千世界七寶以用布
施是人以是因緣得福多不
如是世尊此人以是因緣得
福甚多須菩提若福德有實
如来不說得福德多以福德
無故如来說得福德多須菩
提於意云何佛可以具足色
身見不不也世尊如来不應

須菩提汝勿謂如來作是念

是即見具足是名諸相具

相見何以故如來說諸相諸

也世尊如來不應以具足諸

如來可以具足諸相見不諸

具足色身即非具足色身是云何

是色身須菩提於意云何

是色身即非色身是名具

以色身見何以故如來說具

當有所說法莫作是念何
以故若人言如來有所說法
即為謗佛不能解我所說故
須菩提說法者無法可說是
名說法須菩提白佛言世尊
佛得阿耨多羅三藐三菩提
為無所得耶如是如是須菩
提我於阿耨多羅三藐三菩

提乃至無有少法可得是名
阿耨多羅三藐三菩提復次
須菩提是法平等無有高下
是名阿耨多羅三藐三菩提
以無我無人無眾生無壽者
修一切善法則得阿耨多羅
三藐三菩提須菩提所言善
法者如來說非善法是名善

法湏菩提若三千大千世界

中所有諸湏弥山王如是等人

七寶聚有人持用布施若四

以此般若波羅蜜經乃至

句偈等受持為他人說於前

福德百分不及一百千萬億前

分乃至筭數譬喻所不能及

湏菩提於意云何汝等勿謂

如来作是念我當度眾生湏
菩提莫作是念何以故實無
有眾生如来度者若有眾生
如来度者如来則有我人眾
生壽者湏菩提如来說有我
者則非有我而凡夫之人以
為有我湏菩提凡夫者如来說
說則非凡夫湏菩提於意云

何可以三十二相觀如來不須菩提言如是如是以三十二相觀如來佛言須菩提若以三十二相觀如來者轉輪聖王則是如來須菩提白佛言世尊如我解佛所說義不應以三十二相觀如來爾時世尊而說偈言

50

若以色見我以音聲求我
是人行邪道不能見如來
湏菩提汝若作是念如來不
以具足相故得阿耨多羅三
藐三菩提湏菩提莫作是念
如來以具足相故得阿耨
多羅三藐三菩提湏菩提汝
若作是念發阿耨多羅三藐

三菩提者說諸法斷滅莫作
是念何以故發阿耨多羅三
藐三菩提者於法不說斷滅
相須菩提若菩薩以滿恒河
沙等世界七寶布施若復有
人知一切法無我得成於忍
此菩薩勝前菩薩所得切德
須菩提以諸菩薩不受福德

故須菩提白佛言世尊云何
菩薩不受福德須菩提菩薩
所作福德不應貪著是故説
不受福德須菩提若有人言
如來若來若去若坐若卧是
人不解我所説義何以故如
來者無所從來亦無所去故
名如來須菩提若善男子善

女人以三千大千世界碎為
微塵於意云何是微塵眾寧為
多不甚多世尊何以故若
是微塵眾實有者佛則不說
是微塵眾所以者何佛說
微塵眾則非微塵眾是名微塵
眾世尊如來所說三千大千
世界則非世界是名世界何

以故若世界實有則是一合

相如来説一合相則非一合

相是名一合相須菩提一合

相者則是不可説但凡夫之

人貪著其事須菩提若人言

佛説我見人見眾生見壽者

見須菩提於意云何是人不解

我所説義不世尊是人不解

如来所說義何以故世尊說
我見人見眾生見壽者見即
非我見人見眾生見壽者見
是名我見人見眾生見壽者
見須菩提發阿耨多羅三藐
三菩提心者於一切法應如
是知如是見如是信解不生
法相須菩提所言法相者如

来說即非法相是名法相須

菩提若有人以滿無量阿僧

祇世界七寶持用布施若有

善男子善女人發菩薩心者

持於此經乃至四句偈等受

持讀誦為人演說其福勝彼

云何為人演說不取於相如

如不動何以故

一切有爲法如夢幻泡景
如露亦如電應作如是觀
佛說是經已長老須菩提及
諸比丘比丘尼優婆塞優婆
夷一切世間天人阿修羅聞
佛所說皆大歡喜信受奉行
金剛般若波羅蜜經

長慶四年四月六日翰林　侍書

學士朝議郎行右補闕上輕車

都尉賜緋魚袋柳公權為右街

僧錄準公書

强演邵建和刻